|일러두기| 본래는 시 원문을 그대로 싣는 것이 원칙이나,
해석이 어렵거나 어법에 맞지 않을 경우 부득이하게 현대어로 바꾸어 실었음을 밝힙니다.

월 드 클 래 식 포 엠 라 이 팅 북

필사의 힘

정지용처럼 【향수】 따라쓰기

20___ 년 ___ 월 _____ 필사하다

필사의 힘

정지용처럼 【향수】 따라쓰기

Jung Ji Yong

미르북
컴퍼니

"오늘도 일곱 자루의 연필을 해치웠다.
필사 하십시다, 지금 당장!"

어니스트 헤밍웨이

필사는 "손가락 끝으로
고추장을 찍어 먹어 보는 맛!"

시인 안도현

정지용처럼 《향수》를 따라쓰며
시인의 세련되고 선명한 시이들을 ㄴ끼는 시간이 되기를

우리는 삶이 버겁고 어렵다는 이야기를 하곤 합니다. 지나친 욕심과 물
질만능주의, 숨 가쁜 경쟁과 수많은 거짓은 우리 모두를 지치게 만들곤
합니다.
우리에게는 '치유와 휴식' 그리고 무엇보다도 '용기와 희망'이 무척 절
실합니다.

여기, 어느 시인의 작품집이 있습니다. 이 시인은 우리말의 아름다움을
일찍이 깨닫고 시적 대상을 보다 선명하고 세련된 어조로 형상화하였
습니다. 암울한 시대 상황 속에서 굴하지 않고 서정시의 진수를 보여준
이미지즘의 대표 시인, 그의 이름은 정지용입니다.

자연을 대상으로 삼았던 그는 시어의 자유자재로 조탁하며 섬세하고 선명한 이미지로 독특한 자신만의 시 세계를 표현했습니다. 한국의 서정시의 길을 개척한 시인 정지용은 혼란한 시대 속에서 자신만의 정서를 우리의 언어를 살려 써내려갔습니다. 많은 후배 문인에게 귀감이 되었던, 우리말의 감각미를 개척한 그의 시들을 읽다 보면 시어들의 결이 느껴지는 듯합니다.

그럼 이제 연필이나 펜을 손에 쥐어 볼까요.
누구나 정지용이 된 것처럼 그의 마음을 헤아리며 써 내려가다 보면 가슴이 먹먹해질 것입니다.
다 쓰고 나면 우리가 얼마나 아름답고 강인한 존재인지, 어떤 마음으로 내 앞의 생을 대해야 하는지 깨닫게 될 것입니다.

삶은 어렵습니다. 고통스럽고 외롭기도 합니다. 그러나 우리는 살아야만 하는 분명한 이유가 있습니다. 후에 반드시 눈부신 빛을 만나게 될 테니까요.

손으로 기억하고 싶은 정지용처럼 《향수》따라쓰기를 통해 당신 안의 빛과 같은 감성과 열정, 긍지와 희망을 일깨우게 되시기 바랍니다.

이렇게 따라써 보세요

눈으로 읽고 손으로 한 글자 한 글자 또박또박 써 내려 갑니다. 문장을 천천히 음미하면서 읽어 보세요. 그리 고 자신이 시인 정지용이 되었다고 생각하고 천천히 따라써 보세요. 《향수》를 따라쓰기 하며 어두운 시대 속에서도 우리의 자연과 일상을 모국어로 노래한 시 인의 마음이 헤아려집니다. 지금 바로 펜을 들어 써 보 세요. 필사의 힘을 온몸으로 느끼실 수 있습니다. 따라 쓰다가 무척 마음에 드는 문구가 나오면 밑줄을 그어 도 좋습니다. 지금 바로 한 페이지를 채워 볼까요?

향수 (鄕愁)

넓은 벌 동쪽 끝으로
옛이야기 지줄대는 실개천이 휘돌아 나가고,
얼룩백이 황소가
해설피 금빛 게으른 울음을 우는 곳.

—그 곳이 차마 꿈엔들 잊힐리야.

질화로에 재가 식어지면
빈 밭에 밤바람 소리 말을 달리고,
엷은 졸음에 겨운 늙으신 아버지가
짚베개를 돋아 고이시는 곳.

—그 곳이 차마 꿈엔들 잊힐리야.

향수 (鄕愁)

넓은 벌 동쪽 끝으로
옛이야기 지줄대는 실개천이 휘돌아 나가고
얼룩백이 황소가
해설피 금빛 게으른 울음을 우는 곳.

—그 곳이 차마 꿈엔들 잊힐리야.

질화로에 재가 식어지면
빈 밭에 밤바람 소리 말을 달리고,
엷은 졸음에 겨운 늙으신 아버지가
짚베개를 돋아 고이시는 곳.

—그 곳이 차마 꿈엔들 잊힐리야.

호수 1

얼굴 하나야
손바닥 둘로
폭 가리지만,

보고 싶은 마음
호수만 하니
눈 감을밖에.

호수 1

얼굴 하나야
손바닥 둘로
폭 가리지만

보고 싶은 마음
호수만 하니
눈 감을밖에

Q 따라쓰기를 하면 글쓰기 능력이 향상되나요?

A 네. 그렇습니다. 전반적으로 글쓰기 능력이 향상됩니다. 따라쓰기를 미술에 비유하자면 마치 화가 지망생이 명화를 따라 그리는 것과 같다고 생각하시면 됩니다.

뛰어난 문학 작품을 처음부터 끝까지 따라쓰게 되면 글쓴이가 사용한 어휘, 문장 부호, 문체 그리고 이것들이 모여 이루어진 문장을 자연스레 익히게 됩니다. 그러므로 글쓰기에 대한 자신감은 물론이고 전체적인 내용을 구성하는 능력까지 키울 수 있게 됩니다.

Q 작품 전체를 따라쓰는 것과 일부를 따라쓰는 것 중 어떤 것이 더 효과적인가요?

A 마찬가지로 미술에 비유해 보겠습니다. 요하네스 베르메르의 명화 〈진주 귀걸이를 한 소녀〉를 좋아하는 화가 지망생이 그림 전체가 아닌 그림 일부분만을 따라 그렸다고 상상해 보십시오. 이 그림이 수백 년 동안 사랑받고 있는 이유는 소녀의 눈망울이 몹시 매혹적이기 때문입니다. 하지만 그림 전체가 아니라 소녀의 눈만 그린다면 눈 아래의 오뚝한 코와 부드럽게 빛나는 붉은 입술은 볼 수 없을 테고 당연히 그림에서 깊은 감흥을 느낄 수 없습니다.

따라쓰기도 마찬가지입니다. 소설 전체를 따라써야 문장의 장단점을 파악해 장점을 극대화하고 단점을 걸어 낼 수 있습니다. 특정 단락의 문장이 뛰어나다고 해도 그것은 어디까지나 완성된 한 편의 작품 속에서 다른 단락들과 조화를 이루어야 더욱 빛나는 것입니다.

Q 필사를 할 때 시를 선택해서 쓰려면 어떻게 하나요?

A 단순히 베껴쓰지 말고 시의 전체적인 맥락에 집중해서 필사를 하시는 게 좋습니다. 예를 들어 시 속의 특별한 구절이 있다고 하면 그 구절뿐만 아니라 그것을 받쳐주는 앞뒤 맥락을 봐야 합니다. 또한 시의 문맥에 유의해서 단락을 나눠보며 천천히 읽고 쓰는 것도 좋은 방법입니다.

Q 어떤 분이 이르기를 따라쓰기는 자신의 색깔을 잃을 수 있으니 지양해야 한다고 하는데 이 부분에 대해서 조언을 듣고 싶습니다.

A 뛰어난 문장가들의 문장을 따라쓰다 보면 비슷한 유형의 문장을 자신의 글을 쓸 때에도 쓰게 되는 경우가 생길 수 있습니다. 하지만 그것은 짧은 시기에 불과할 뿐이고 끊임없이 글쓰기 연습과 독서를 병행하면 자신만의 색깔을 찾을 수 있습니다.

Q 따라쓰기를 하면 정말 마음이 가라앉고 힐링이 되나요?

A 컬러링북에 색깔을 채워 나가다 보면 마음이 고요해지고 그것에 더욱 몰입할 수 있게 됩니다. 따라쓰기도 마찬가지입니다. 다만 한 가지 더 좋은 점이 있다면 글쓰기 능력도 향상된다는 것입니다.

Q 한국 작품이 아니라 외국 작품의 번역물을 선택해도 상관없는 건가요?

A 우리가 외국 작품을 읽을 때 번역본을 읽는 것처럼, 따라쓰기도 원문을 따라쓰기 어렵다면 번역본을 따라쓰는 것도 훌륭한 방법입니다. 다만 여러 개의 번역본을 비교해 보고, 쉽게 읽히거나 문체가 마음에 드는 번역본을 선택하는 것이 좋습니다.

정지용 시집

I

바다 1

고래가 이제 횡단한 뒤

해협이 천막처럼 퍼덕이오.

⋯⋯흰 물결 피어오르는 아래로 바둑돌 자꾸 자꾸 내려가고,

은방울 날리듯 떠오르는 바다종달새⋯⋯

한나절 노려보오 움켜잡아 고 빨간 살 뺏으려고.

미역 잎새 향기한 바위틈에

진달래꽃빛 조개가 햇살 쪼이고,

청제비 제 날개에 미끄러져 도-네

유리판 같은 하늘에.

바다는— 속속늘이 보이오.

청댓잎처럼 푸른

바다

봄

꽃봉오리 줄등 켠 듯한

조그만 산으로—하고 있을까요.

솔나무 대나무

다옥한 수풀로—하고 있을까요.

노랑 검정 알롱달롱한

블랑키트 두르고 쪼그린 호랑이로—하고 있을까요.

당신은 '이러한 풍경'을 데리고

흰 연기 같은

바다

멀리 멀리 항해합쇼.

바다 2

바다는 뿔뿔이
달아나려고 했다.

푸른 도마뱀 떼같이
재재발렀다.

꼬리가 이루
잡히지 않았다.

흰 발톱에 찢긴
산호보다 붉고 슬픈 생채기!

가까스로 몰아다 부치고
변죽을 둘러 손질하여 물기를 시쳤다.

이 앨쓴 해도(海圖)에

손을 씻고 떼었다.

찰찰 넘치도록

돌돌 구르도록

희동그란히 받쳐 들었다!

지구는 연잎인양 오므라들고…… 펴고……

비로봉

백화 수풀 앙당한 속에
계절이 쪼그리고 있다.

이곳은 육체 없는 요적한 향연장
이마에 스며드는 향료로운 자양!

해발 오천 피트 권운층 위에
그싯는 성냥불!

동해는 푸른 삽화처럼 옴직 않고
누뤼알이 참벌처럼 옮겨 간다.

연정은 그림자마저 벗자
산드랗게 얼어라! 귀뚜라미처럼.

홍역

석탄 속에서 피어 나오는

태고연히 아름다운 불을 둘러

십이월 밤이 고요히 물러앉다.

유리도 빛나지 않고

창장(窓帳)도 깊이 내리운 대로—

문에 열쇠가 끼인 대로—

눈보라는 꿀벌떼처럼

닝닝거리고 설레는데,

어느 마을에서는 홍역이 척촉*처럼 난만하다.

* 척촉 : 철쭉

비극

'비극'의 흰 얼굴을 뵈인 적이 있느냐?

그 손님의 얼굴은 실로 미(美)하니라.

검은 옷에 가리워 오는 이 고귀한 심방에 사람들은 부질없이 당황
한다.

실상 그가 남기고 간 자취가 얼마나 향그럽기에

오랜 후일에야 평화와 슬픔과 사랑의 선물을 두고 간 줄을 알았다.

그의 발옮김이 또한 표범의 뒤를 따르듯 조심스럽기에

가리어 듣는 귀가 오직 그의 노크를 안다.

묵(墨)이 말라 시가 써지지 아니하는 이 밤에도

나는 맞이할 예비가 있다.

일찍이 나의 딸 하나와 아들 하나를 드린 일이 있기에

혹은 이 밤에 그가 예의를 갖추지 않고 올 양이면

문밖에서 가벼이 사양하겠다!

시계를 죽임

한밤에 벽시계는 불길한 탁목조!
나의 뇌수를 미신바늘처럼 쪼다.

일어나 쫑알거리는 '시간'을 비틀어 죽이다.
잔인한 손아귀에 감기는 가냘픈 모가지여!

오늘은 열 시간 일하였노라.
피로한 이지(理智)는 그대로 치차(齒車)를 돌리다.

나의 생활은 일절 분노를 잊었노라.
유리 안에 설레는 검은 곰인 양 하품하다.

꿈과 같은 이야기는 꿈에도 아니 하련다.
필요하다면 눈물노 제소할 뿐!

어쨌든 정각에 꼭 수면하는 것이

고상한 무표정이요 한 취미로 하노라!

명일(明日)! [일자(日字)가 아니어도 좋은 영원한 혼례!]

소리 없이 옮겨가는 나의 백금 체펠린의 유유한 야간 항로여!

아침

프로펠러 소리……

선연한 커-브를 돌아나갔다.

쾌청! 짙푸른 유월 도시는 한 층계 더 자랐다.

나는 어깨를 고르다.

하품…… 목을 뽑다.

붉은 수탉모양 하고

피어오르는 분수를 물었다…… 뿜었다……

햇살이 함빡 백공작의 꼬리를 폈다.

수련이 화판을 폈다.

오므라졌던 잎새. 잎새. 잎새.

방울 방울 수은을 바쳤다.

아아 유방처럼 솟아오른 수면!

바람이 굴고 거위가 미끄러지고 하늘이 돈다.

좋은 아침—

나는 탐하듯이 호흡하다.

때는 구김살 없는 흰 돛을 달다.

바람

바람 속에 장미가 숨고
바람 속에 불이 깃들다.

바람에 별과 바다가 씻기우고
푸른 묏부리와 나래가 솟다.

바람은 음악의 호수
바람은 좋은 알리움!

오롯한 사랑과 진리가 바람에 옥좌를 고이고
커다란 하나와 영원이 펴고 날다.

유리창 1

유리에 차고 슬픈 것이 어른거린다.

열없이 붙어 서서 입김을 흐리우니

길들은 양 언 날개를 파닥거린다.

지우고 보고 지우고 보아도

새까만 밤이 밀려나가고 밀려와 부딪치고,

물먹은 별이, 반짝, 보석처럼 박힌다.

밤에 홀로 유리를 닦는 것은

외로운 황홀한 심사이어니,

고운 폐혈관이 찢어진 채로

아아, 너는 산새처럼 날아갔구나!

유리창 2

내어다 보니

아주 캄캄한 밤,

어험스런 뜰 앞 잣나무가 자꾸 커올라간다.

돌아서서 자리로 갔다.

나는 목이 마르다.

또, 가까이 가

유리를 입으로 쫏다.

아아, 항 안에 든 금붕어처럼 갑갑하다.

별도 없다, 물도 없다, 휘파람 부는 밤.

소증기선처럼 흔들리는 창.

투명한 보랏빛 누뤼알아,

이 알몸을 끄집어내라, 때려라, 부릇내라.

나는 열이 오른다.

뺨은 차라리 연정스레히

유리에 부빈다, 차디찬 입맞춤을 마신다.

쓰라리, 알연히, 그싯는 음향―

머언 꽃!

도회에는 고운 화재(火災)가 오른다.

난초

난초 잎은
차라리 수묵색.

난초 잎에
엷은 안개와 꿈이 오다.

난초 잎은
한밤에 여는 다문 입술이 있다.

난초 잎은
별빛에 눈떴다 돌아눕다.

난초 잎은
드러난 발굽이를 어써시 못한다.

난초 잎에

작은 바람이 오다.

난초 잎은

춥다.

촛불과 손

고요히 그싯는 솜씨로
방안 하나 차는 불빛!

별안간 꽃다발에 안긴 듯이
올빼미처럼 일어나 큰 눈을 뜨다.

그대의 붉은 손이
바위틈에 물을 따오다,
산양의 젖을 옮기다,
간소한 채소를 기르다,
오묘한 가지에
장미가 피듯이
그대 손에 초밤불이 낳도다.

해협

포탄으로 뚫은 듯 동그란 선창으로
눈썹까지 부풀어 오른 수평이 엿보고,

하늘이 함폭 내려앉아
크낙한 암탉처럼 품고 있다.

투명한 어족이 행렬하는 위치에
홋하게 차지한 나의 자리여!

망토 깃에 솟은 귀는 소라 속같이
소란한 무인도의 각적을 불고—

해협 오전 두 시의 고독은 오롯한 원광을 쓰다.
서러울 리 없는 눈물을 소녀처럼 짓사.

나의 청춘은 나의 조국!
다음날 항구의 개인 날씨여!

항해는 정히 연애처럼 비등하고
이제 어드메쯤 한밤의 태양이 피어오른다.

다시 해협

정오 가까운 해협은
백묵 흔적이 적력한 원주!

마스트 끝에 붉은 기가 하늘보다 곱다.
감람 포기 포기 솟아오르듯 무성한 물이랑이여!

반마같이 해구같이 어여쁜 섬들이 달려오건만
일일이 만져주지 않고 지나가다.

해협이 물거울 쓰러지듯 휘뚝 하였다.
해협은 엎질러지지 않았다.

지구 위로 기어가는 것이
이다지도 호수운 것이냐!

외진 곳 지날 제 기적은 무서워서 운다.

당나귀처럼 처량하구나.

해협의 칠월 햇살은

달빛보담 시원타.

화통 옆 사닥다리에 나란히

제주도 사투리 하는 이와 아주 친했다.

스물한 살 적 첫 항로에

연애보담 담배를 먼저 배웠다.

지도

지리교실전용지도는

다시 돌아와 보는 미려한 칠월의 정원.

천도열도 부근 가장 짙푸른 곳은 진실한 바다보다 깊다.

한가운데 검푸른 점으로 뛰어들기가 얼마나 황홀한 해학이냐!

의자 위에서 다이빙 자세를 취할 수 있는 순간,

교원실의 칠월은 진실한 바다보담 적막하다.

귀로

포도*로 내리는 밤안개에
어깨가 적이 무거웁다.

이마에 촉하는 쌍그란 계절의 입술
거리에 등불이 함폭! 눈물겹구나.

제비도 가고 장미도 숨고
마음은 안으로 상장(喪章)을 차다.

걸음은 절로 디딜 데 디디는 삼십 적 분별
영탄도 아닌 불길한 그림자가 길게 누이다.

밤이면 으레 홀로 돌아오는
붉은 술노 부르지 않는 적막한 습관이여!

* 포도 : 포장도로

정지용 시집

II

오월소식(五月消息)

오동나무 꽃으로 불 밝힌 이곳 첫여름이 그립지 아니한가?

어린 나그네 꿈이 시시로 파랑새가 되어 오려니.

나무 밑으로 가나 책상 턱에 이마를 고일 때나,

네가 남기고 간 기억만이 소근 소근거리는구나.

모처럼만에 날아온 소식에 반가운 마음이 울렁거리어

가여운 글자마다 먼 황해가 넘실거리나니.

……나는 갈매기 같은 종선을 한창 치달리고 있다……

쾌활한 오월 넥타이가 내처 난데없는 순풍이 되어,

하늘과 딱 닿은 푸른 물결 위에 솟은,

외따른 섬 로맨틱을 찾아갈까나.

일본말과 아라비아 글씨를 알려주러 간

쬐그만 이 페스탈로치야, 꾀꼬리 같은 선생님이야,

날마다 밤마다 섬 둘레가 근심스런 풍랑에 씹히는가 하노니,

은은히 밀려오는 듯 머얼리 우는 오르간 소리……

이른 봄 아침

귀에 설은 새소리가 새어 들어와

참한 은시계로 자근자근 얻어맞은 듯,

마음이 이 일 저 일 보살필 일로 갈라져,

수은방울처럼 동글동글 나동그라져,

춥기는 하고 진정 일어나기 싫어라.

쥐나 한 마리 훔켜잡을 듯이

미닫이를 살포-시 열고 보노니

사루마다 바람으론 오호! 추워라.

마른 새삼 넝쿨 사이사이로

빠알간 산새새끼가 물렛북 드나들듯.

새새끼 와도 언어수작을 능히 할까 싶어라.

날카롭고도 보드라운 마음씨가 파닥거리어.

새새끼와 내가 하는 에스페란토는 휘파람이라.

새새끼야, 한종일 날아가지 말고 울어나 다오,

오늘 아침에는 나이 어린 코끼리처럼 외로워라.

산봉우리— 저쪽으로 돌린 프로필—

패랭이꽃 빛으로 볼그레하다,

씩 씩 뽑아 올라간, 밋밋하게

깎아 세운 대리석 기둥인 듯,

간덩이 같은 해가 이글거리는

아침 하늘을 일심으로 떠받치고 섰다.

봄바람이 허리띠처럼 휘이 감돌아서서

사알랑 사알랑 날아오노니,

새새끼도 포르르 포르르 불려 왔구나.

압천(鴨川)

압천 십리벌에
해는 저물어…… 저물어……

날이 날마다 님 보내기
목이 자졌다…… 여울 물소리……

찬 모래알 쥐어짜는 찬 사람의 마음,
쥐어짜라. 바시여라. 시원치도 않아라.

역구풀 우거진 보금자리
뜸부기 홀어멈 울음 울고,

제비 한 쌍 떴다,
비맞이 춤을 추어.

수박 냄새 품어오는 저녁 물바람.

오렌지 껍질 씹는 젊은 나그네의 시름.

압천 십리벌에

해가 저물어…… 저물어……

석류

장미꽃처럼 곱게 피어 가는 화로에 숯불,
입춘 때 밤은 마른풀 사르는 냄새가 난다.

한 겨울 지난 석류열매를 쪼개어
홍보석 같은 알을 한 알 두 알 맛보노니,

투명한 옛 생각, 새론 시름의 무지개여,
금붕어처럼 어린 여릿여릿한 느낌이여.

이 열매는 지난해 시월 상달, 우리 둘의
조그마한 이야기가 비롯될 때 익은 것이어니.

작은 아씨야, 가녀린 동무야, 남몰래 깃들인
네 가슴에 졸음 조는 옥토끼가 한 쌍.

옛 못 속에 헤엄치는 흰 고기의 손가락, 손가락,

외롭게 가볍게 스스로 떠는 은실, 은실,

아아 석류알을 알알이 비추어 보며

신라 천년의 푸른 하늘을 꿈꾸노니.

발열

처마 끝에 서린 연기 따러

포도 순이 기어 나가는 밤, 소리 없이,

가물은 땅에 스며든 더운 김이

등에 서리나니, 훈훈히,

아아, 이 애 몸이 또 달아오르누나.

가쁜 숨결을 드내 쉬노니, 박나비처럼,

가녀린 머리, 주사 찍은 자리에, 입술을 붙이고

나는 중얼거리다, 나는 중얼거리다,

부끄러운 줄도 모르는 다신교도와도 같이.

아아, 이 애가 애자지게 보채누나!

불도 약도 달도 없는 밤,

아득한 하늘에는

별들이 참벌 날으듯 하여라.

향수

넓은 벌 동쪽 끝으로

옛이야기 지줄대는 실개천이 휘돌아 나가고,

얼룩백이 황소가

해설피 금빛 게으른 울음을 우는 곳,

—그곳이 차마 꿈엔들 잊힐리야.

질화로에 재가 식어지면

빈 밭에 밤바람 소리 말을 달리고,

엷은 졸음에 겨운 늙으신 아버지가

짚베개를 돋아 고이시는 곳,

—그곳이 차마 꿈엔들 잊힐리야.

흙에서 자란 내 마음

파아란 하늘빛이 그리워

함부로 쏜 화살을 찾으려

풀섶 이슬에 함추름 휘적시던 곳,

―그곳이 차마 꿈엔들 잊힐리야.

전설 바다에 춤추는 밤물결 같은

검은 귀밑머리 날리는 어린 누이와

아무렇지도 않고 예쁠 것도 없는

사철 발 벗은 아내가

따가운 햇살을 등에 지고 이삭 줍던 곳,

―그곳이 차마 꿈엔들 잊힐리야.

하늘에는 성근 별

알 수도 없는 모래성으로 발을 옮기고,

서리 까마귀 우지짖고 지나가는 초라한 지붕,

흐릿한 불빛에 돌아앉아 도란도란거리는 곳,

—그곳이 차마 꿈엔들 잊힐리야.

갑판 위

나직한 하늘은 백금빛으로 빛나고

물결은 유리판처럼 부서지며 끓어오른다.

동글동글 굴러오는 짠바람에 뺨마다 고운 피가 고이고

배는 화려한 짐승처럼 짖으며 달려 나간다.

문득 앞을 가리는 검은 해적 같은 외딴 섬이

흩어져 나는 갈매기 떼 날개 뒤로 문짓 문짓 물러나가고,

어디로 돌아다보든지 하이얀 큰 팔굽이에 안기어

지구덩이가 동그랗다는 것이 즐겁구나.

넥타이는 시원스럽게 날리고 서로 기대 선 어깨에 유월 볕이 스며들고

한없이 나가는 눈길은 수평선 저쪽까지 기폭처럼 퍼덕인다.

바다 바람이 그대 머리에 아른대는구려,

그대 머리는 슬픈 듯 하늘거리고.

바다 바람이 그대 치마폭에 니치대는구려,

그대 치마는 부끄러운 듯 나부끼고.

그대는 바람보고 꾸짖는구려.

별안간 뛰어들삼어도 설마 죽을라구요
바나나 껍질로 바다를 놀려대노니,

젊은 마음 꼬이는 구비 도는 물굽이
둘이 함께 굽어보며 가볍게 웃노니.

태극선

이 아이는 고무볼을 따러

흰 산양이 서로 부르는 푸른 잔디 위로 달리는지도 모른다.

이 아이는 범나비 뒤를 그리어

소스라치게 위태한 절벽 갓을 내닫는지도 모른다.

이 아이는 내처 날개가 돋혀

꽃잠자리 제자를 슨 하늘로 도는지도 모른다.

　(이 아이가 내 무릎 위에 누운 것이 아니라)

새와 꽃, 인형, 납 병정, 기관차들을 거느리고

모래밭과 바다, 달과 별 사이로

다리 긴 왕사처럼 다니는 것이려니,

(나도 일찍이, 점두룩 흐르는 강가에

이 아이를 뜻도 아니한 시름에 겨워

풀피리만 찢은 일이 있다)

이 아이의 비단결 숨소리를 보라.

이 아이의 씩씩하고도 보드라운 모습을 보라.

이 아이 입술에 깃들인 박꽃 웃음을 보라.

(나는 쌀, 돈셈, 지붕 샐 것이 문득 마음 키인다)

반딧불 흐릿하게 날고

지렁이 기름불만치 우는 밤,

모와 드는 훗훗한 바람에

슬프지도 않은 태극선 자루가 나부끼다.

카페 프란스

옮겨다 심은 종려나무 밑에
삐뚜루 선 장명등,
카페 프란스에 가자.

이놈은 루바쉬카
또 한 놈은 보헤미안 넥타이
삐쩍 마른 놈이 앞장을 섰다.

밤비는 뱀눈처럼 가는데
페이브멘트에 흐느끼는 불빛
카페 프란스에 가자.

이놈의 머리는 빗두른 능금
또 한 놈의 심장은 벌레 먹은 상미
제비처럼 젖은 놈이 뛰어간다.

"오오 패롤(앵무) 서방! 굿 이브닝!"

"굿 이브닝!"(이 친구 어떠하시오?)

울금향 아기씨는 이 밤에도
경사 커-튼 밑에서 조시는구료!

나는 자작의 아들도 아무것도 아니란다.
남달리 손이 희어서 슬프구나!

나는 나라도 집도 없단다.
대리석 테이블에 닿는 내 뺨이 슬프구나!

오오, 이국종 강아지야
내 발을 빨아다오.
내 발을 빨아다오.

슬픈 인상화

수박냄새 품어 오는
첫여름의 저녁 때……

먼 해안 쪽
길옆 나무에 늘어선
전등. 전등.
헤엄쳐 나온 듯이 깜박거리고 빛나누나.

침울하게 울려오는
축항(築港)의 기적 소리…… 기적 소리……
이국정조로 퍼덕이는
세관의 깃발. 깃발.

시멘트 깐 인도 측으로 사뿟 사뿟 옮기는
하이얀 양장의 점경!

그는 흘러가는 실심(失心)한 풍경이여니……

부질없이 오렌지 껍질 씹는 시름……

아아, 애시리 황!

그대는 상해로 가는구료……

조약돌

조약돌 도글도글……
그는 나의 혼의 조각이러뇨.

앓는 피에로의 설움과
첫길에 고달픈
청제비의 푸념 겨운 지줄댐과,
꼬집어 아직 붉어 오르는
피에 맺혀,
비 날리는 이국 거리를
탄식하며 헤매누나.

조약돌 도글도글……
그는 나의 혼의 조각이러뇨.

피 리

자네는 인어를 잡아
아씨를 삼을 수 있나?

달이 이리 창백한 밤엔
따뜻한 바다 속에 여행도 하려니.

자네는 유리 같은 유령이 되어
뼈만 앙상하게 보일 수 있나?

달이 이리 창백한 밤엔
풍선을 잡어타고
화분 날리는 하늘로 둥둥 떠오르기도 하려니.

아무도 없는 나무 그늘 속에서
피리와 단둘이 이야기하노니.

다알리아

가을 볕 째앵 하게
내려 쪼이는 잔디밭.

함빡 피어난 다알리아.
한낮에 함빡 핀 다알리아.

시약시야, 네 살빛도
익을 대로 익었구나.

젖가슴과 부끄럼성이
익을 대로 익었구나.

시약시야, 순하디순하여 다오.
암사슴처럼 뛰어 나녀 보아라.

물오리 떠돌아다니는

흰 못물 같은 하늘 밑에,

함빡 피어 나온 다알리아.

피다 못해 터져 나오는 다알리아.

홍춘

춘나무 꽃 피 뱉은 듯 붉게 타고
더딘 봄날 반은 기울어
물방아 시름없이 돌아간다.

어린아이들 제 춤에 뜻 없는 노래를 부르고
솜병아리 양지쪽에 모이를 가리고 있다.

아지랑이 졸음 조는 마을길에 고달퍼
아름아름 알어질 일도 몰라서
여윈 볼만 만지고 돌아오노니.

저녁 햇살

불 피어오르듯 하는 술

한숨에 키여도 아아 배고파라.

수줍은 듯 놓인 유리컵

바작바작 씹는 대로 배고프리.

네 눈은 고만스런 흑단추.

네 입술은 서운한 가을철 수박 한 점.

빨아도 빨아도 배고프리.

술집 창문에 붉은 저녁 햇살

연연하게 탄다, 아아 배고파라.

벚나무 열매

윗입술에 그 벚나무 열매가 다 나섰니?

그래 그 벚나무 열매가 지운 듯 스러졌니?

그끄제 밤에 니가 참버리처럼 닝닝거리고 간 뒤로—

불빛은 송홧가루 삐운 듯 무리를 둘러쓰고

문풍지에 어렴풋이 얼음 풀린 먼 여울이 떠는구나.

바람세는 연사흘 두고 유달리도 미끄러워

한창 때 삭신이 덧나기도 쉽단다.

외로운 섬 강화도로 떠날 임시 해서—

윗입술에 그 벚나무 열매가 안 나서서 쓰겠니?

그래 그 벚나무 열매를 그대로 달고 가려니?

엽서에 쓴 글

나비가 한 마리 날아 들어온 양 하고

이 종잇장에 불빛을 돌려대 보시압.

제대로 한동안 파닥거려 오리다.

—대수롭지도 않은 산목숨과도 같이.

그러나 당신의 열적은 오라범 하나가

먼데 가까운데 가운데 불을 헤이며 헤이며

찬비에 함추름 휘적시고 왔소.

—스럽지도 않은 이야기와도 같이.

누나, 검은 이 밤이 다 희도록

참한 뮤-즈처럼 주무시압.

해발 이천 피트 산봉우리 위에서

이제 바람이 내려옵니다.

선취 (船醉)

배 난간에 기대서서 휘파람을 날리나니
새까만 등솔기에 팔월달 햇살이 따가워라.

금단추 다섯 개 달은 자랑스러움, 내처 시달픔.
아리랑 조라도 찾아볼까, 그 전날 부르던,

아리랑조 그도 저도 다 잊었읍네, 인제는 벌써,
금단추 다섯 개를 뿌리고 가자, 파아란 바다 위에.

담배도 못 피우는, 수탉 같은 머언 사랑을
홀로 피우며 가노니, 늬긋늬긋 흔들 흔들리면서.

봄

윗까마귀 울며 나른 아래로
허울한 돌기둥 넷이 서고,
이끼 흔적 푸르른데
황혼이 붉게 물들다.

거북등 솟아오른 다리
길기도 한 다리,
바람이 수면에 옮기니
휘이 비껴 쓸리다.

슬픈 기차

　우리들의 기차는 아지랑이 남실거리는 섬나라 봄날 온 하루를 익살
스런 마도로스파이프로 피우며 간 단 다.
　우리들의 기차는 느으릿 느으릿 유월소 걸어가듯 걸어 간 단 다.

　우리들의 기차는 노오란 배추꽃 비탈밭 새로
　헐레벌떡거리며 지나 간 단 다.

　나는 언제든지 슬프기는 슬프나마 마음만은 가벼워
　나는 차창에 기댄 대로 휘파람이나 날리자.

　먼 데 산이 군마처럼 뛰어오고 가까운 데 수풀이 바람처럼 불려가고
　유리판을 펼친 듯, 뇌호내해 퍼언한 물. 물. 물. 물.
　손가락을 담그면 포돗빛이 들으렸다.

입술에 적시면 탄산수처럼 끓으렸다.

복스런 돛폭에 바람을 안고 뭇배가 팽이처럼 밀려가다 간,

나비가 되어 날아간다.

나는 차창에 기댄 대로 옥토끼처럼 고마운 잠이나 들자.

청만틀* 깃자락에 마담 R의 고달픈 뺨이 불그레 피었다, 고운 석탄

불처럼 이글거린다.

당치도 않은 어린아이 잠재기 노래를 부르심은 무슨 뜻이뇨?

　잠들어라.

　가여운 내 아들아.

　잠들어라.

　*　청만틀 : 푸른 코트

나는 아들이 아닌 것을, 윗수염 자리잡혀 가는, 어린 아들이 버얼써 아닌 것을.

　나는 유리 쪽에 가깝한 입김을 비추어 내가 제일 좋아하는 이름이나 그시며 가자.

　나는 늬긋 늬긋한 가슴을 밀감 쪽으로나 씻어 내리자.

　대수풀 울타리마다 요염한 관능과 같은 홍춘이 피맺혀 있다.

　마당마다 솜병아리 털이 폭신폭신하고,

　지붕마다 연기도 아니 뵈는 햇볕이 타고 있다.

　오오, 개인 날씨야, 사랑과 같은 어질머리야, 어질머리야.

　청만틀 깃자락에 마담 R의 가여운 입술이 여태껏 떨고 있다.

　누나다운 입술을 오늘이야 실컷 절하며 갚노라.

　나는 언제든지 슬프기는 슬프나마,

　오오, 나는 차보다 더 날아가려지는 아니하련다.

황마차

　이제 마악 돌아 나가는 곳은 시계집 모롱이, 낮에는 처마 끝에 달아맨 종달새란 놈이 도회 바람에 나이를 먹어 조금 연기 끼인 듯한 소리로 사람 흘러 내려가는 쪽으로 그저 지즐 지즐거립데다.

　그 고달픈 듯이 깜박 깜빡 졸고 있는 모양이— 가여운 잠의 한 점이랄지요— 부칠 데 없는 내 맘에 떠오릅니다. 쓰다듬어 주고 싶은, 쓰다듬을 받고 싶은 마음이올시다. 가엾은 내 그림자는 검은 상복처럼 지향 없이 흘러 내려갑니다. 촉촉이 젖은 리본 떨어진 낭만풍의 모자 밑에는 금붕어의 분류(奔流)와 같은 밤경치가 흘러 내려갑니다. 길옆에 늘어선 어린 은행나무들은 이국적 후병의 걸음제로 조용 조용히 흘러 내려갑니다.

　슬픈 은안경이 흐릿하게
　밤비는 옆으로 무지개를 그린다.

이따금 지나가는 늦은 전차가 끼이익 돌아나가는 소리에 내 조그만 혼이 놀란 듯이 파닥거리나이다. 가고 싶어 따뜻한 화롯가를 찾아가고 싶어. 좋아하는 코란-경을 읽으면서 남경콩이나 까먹고 싶어, 그러나 나는 찾아 돌아갈 데가 있을라구요?

네거리 모퉁이에 씩 씩 뽑아 올라간 붉은 벽돌집 탑에서는 거만스런 열두 시가 피뢰침에게 위엄 있는 손가락을 치켜들었소. 이제야 내 모가지가 쭈뼛 떨어질 듯도 하구료. 솔잎새 같은 모양새를 하고 걸어가는 나를 높다란 데서 굽어보는 것은 아주 재미있을 게지요. 마음 놓고 술술 소변이라도 볼까요. 헬멧 쓴 야경순사가 필름처럼 쫓아오겠지요!

네거리 모퉁이 붉은 담벼락이 흠씬 젖었소. 슬픈 도회의 뺨이 젖었소. 마음은 열없이 사랑의 낙서를 하고 있소. 홀로 글썽글썽 눈물짓고 있는 것은 가엾은 소-냐의 신세를 비추는 빨간 전등의 눈알이외다. 우리들의 그전날 밤은 이다지도 슬픈지요. 이다지도 외로운지요. 그러면 여기서 두 손을 가슴에 여미고 당신을 기다리고 있으리까?

길이 아주 질어 터져서 뱀 눈알 같은 것이 반짝 반짝 어리고 있소. 구두가 어찌나 크던동 걸어가면서 졸음님이 오십니다. 진흙에 착 붙어 버릴 듯하오. 철없이 그리워 동그스레한 당신의 어깨가 그리워. 거기에 내 머리를 대면 언제든지 머언 따듯한 바다울음이 들려오더니……

……아아, 아무리 기다려도 못 오실 님을……

기다려도 못 오실 님 때문에 졸리운 마음은 황마차를 부르노니, 휘파람처럼 불려오는 황마차를 부르노니, 은으로 만든 슬픔을 실은 원앙새 털 깔은 황마차, 꼬옥 당신처럼 참한 황마차, 찰 찰찰 황마차를 기다리노니.

새빨간 기관차

느으릿 느으릿 한눈 파는 겨를에

사랑이 쉬이 알아질까도 싶구나.

어린아이야, 달려가자.

두 뺨에 피어오른 어여쁜 불이

일찍 꺼져 버리면 어찌 하자니?

줄달음질 쳐 가자.

바람은 휘잉. 휘잉.

만틀 자락에 몸이 떠오를 듯.

눈보라는 풀. 풀.

붕어새끼 꾀어내는 모이 같다.

어린아이야, 아무것도 모르는

새빨간 기관차처럼 달려가자!

밤

눈 머금은 구름 새로
흰 달이 흐르고,

처마에 서린 탱자나무가 흐르고,

외로운 촛불이, 물새의 보금자리가 흐르고……

표범 껍질에 호젓하이 쌓이여
나는 이 밤, '적막한 홍수'를 누워 건너다.

호수 1

얼굴 하나야
손바닥 둘로
폭 가리지만,

보고 싶은 마음
호수만 하니
눈 감을밖에.

호수 2

오리 모가지는
호수를 감는다.

오리 모가지는
자꾸 간지러워.

호면(湖面)

손바닥을 울리는 소리
곱다랗게 건너간다.

그 뒤로 흰 거위가 미끄러진다.

겨울

빗방울 내리다 누뤼알로 구을러
한밤중 잉크빛 바다를 건너다.

달

선뜻! 뜨인 눈에 하나 차는 영창
달이 이제 밀물처럼 밀려오다.

미욱한 잠과 베개를 벗어나
부르는 이 없이 불려 나가다.

한밤에 홀로 보는 나의 마당은
호수같이 둥그시 차고 넘치누나.

쪼그리고 앉은 한옆에 흰 돌도
이마가 유달리 함초롬 고와라.

연연턴 녹음, 수묵색으로 짙은데
한창 때 곤한 잠인 양 숨소리 설키도다.

비둘기는 무엇이 궁거워 구구 우느뇨,
오동나무 꽃이야 못 견디게 향그럽다.

절정

석벽에는

주사(朱砂)가 찍혀 있소.

이슬 같은 물이 흐르오.

나래 붉은 새가

위태한데 앉아 따먹으오.

산포도 순이 지나갔소.

향그런 꽃뱀이

고원 꿈에 옴치고 있소.

거대한 죽음 같은 장엄한 이마,

기후조가 첫 번 돌아오는 곳,

상현달이 사라지는 곳,

쌍무지개 다리 드디는 곳,

아래서 볼 때 오리온성좌와 키가 나란하오.

나는 이제 상상봉에 섰소.

별만한 흰 꽃이 하늘대오.

민들레 같은 두 다리 간조롱 해지오.

해 솟아오르는 동해—

바람에 향하는 먼 기폭처럼

뺨에 나부끼오.

풍랑몽 1

당신께서 오신다니
당신은 어찌나 오시려십니까.

끝없는 울음 바다를 안으올 때
포돗빛 밤이 밀려오듯이,
그 모양으로 오시려십니까.

당신께서 오신다니
당신은 어찌나 오시려십니까.

물 건너 외딴 섬, 은회색 거인이
바람 사나운 날, 덮쳐 오듯이,
그 모양으로 오시려십니까.

당신께서 오신다니
당신은 어찌나 오시려십니까.

창밖에는 참새떼 눈초리 무거웁고

창안에는 시름겨워 턱을 고일 때,

은고리 같은 새벽달

부끄럼성스런 낯가림을 벗듯이,

그 모양으로 오시려십니까.

외로운 졸음, 풍랑에 어리울 때

앞 포구에는 궂은 비 자욱이 둘리고

행선배 북이 웁니다, 북이 웁니다.

풍랑몽 2

바람은 이렇게 몹시도 부옵는데
저 달 영원의 등화!
꺼질 법도 아니하옵거니,
엊저녁 풍랑 위에 님 실려 보내고
아닌 밤중 무서운 꿈에 소스라쳐 깨옵니다.

말 1

청대나무 뿌리를 우여어차! 잡아 뽑다가 궁둥이를 찧었네.

짠 조수물에 흠뻑 불리워 휙 휙 내두르니 보랏빛으로 피어오른 하늘이 만만하게 보여진다.

채축에서 바다가 운다.

바다 위에 갈매기가 흩어진다.

오동나무 그늘에서 그리운 양 졸리운 양 한 내 형제 말님을 찾아갔지.

"형제여, 좋은 아침이오."

말님 눈동자에 엊저녁 초사흘달이 흐릿하게 돌아간다.

"형제여 뺨을 돌려 대소. 왕왕."

말님의 하이얀 이빨에 바다가 시리다.

푸른 물 들뜻한 언덕에 햇살이 자개처럼 반짝거린다.

"형제여, 날씨가 이리 휘양창 개인 날은 사랑이 부질없어라."

바다가 치마폭 잔주름을 잡어 온다.
"형제여, 내가 부끄러운 데를 싸매었으니
그대는 코를 불으라."

구름이 대리석 빛으로 퍼져 나간다.
채찍이 번뜻 뱀을 그린다.
"오호! 호! 호! 호! 호! 호! 호!"

말님의 앞발이 뒷발이오 뒷발이 앞발이라.
바다가 네 귀로 돈다.
쉿! 쉿! 쉿!
말님의 발이 여덟이오 열여섯이라.
바다가 이리떼처럼 짖으며 온다.

쉿! 쉿! 쉿!

어깨 위로 넘어 닿는 마파람이 휘파람을 불고

물에서 뭍에서 팔월이 퍼덕인다.

"형제여, 오오, 이 꼬리 긴 영웅이야!

날씨가 이리 휘양창 개인 날은 곱슬머리가 자랑스럽소라!"

말 2

까치가 앞서 날고,

말이 따라가고,

바람 소올 소올, 물소리 쫄 쫄 쫄,

유월 하늘이 동그라하다, 앞에는 퍼언한 벌,

아아, 사방이 우리나라라구나.

아아, 웃통 벗기 좋다, 휘파람 불기 좋다, 채찍이 돈다, 돈다, 돈다,

돈다.

말아,

누가 났나? 너를. 너는 몰라.

말아,

누가 났나? 나를. 내도 몰라.

너는 시골 듬에서

사람스런 숨소리를 숨기고 살고

내사 대처 한복판에서

말스런 숨소리를 숨기고 다 자랐다.

시골로나 대처로나 가나 오나

166

양친 못 보아 서럽더라.

말아,

메아리 소리 쩌르렁! 하게 울어라,

슬픈 놋방울소리 맞춰 내 한마디 할라니.

해는 하늘 한복판, 금빛 해바라기가 돌아가고,

파랑콩 꽃타리 하늘대는 두둑 위로

머언 흰 바다가 치여드네.

말아,

가자, 가자니, 고대와 같은 나그넷길 떠나가자.

말은 간다.

까치가 따라온다.

바다 1

오.오.오.오.오. 소리치며 달려가니

오.오.오.오.오. 연달아서 몰아온다.

간밤에 잠살포시

머언 뇌성이 울더니,

오늘 아침 바다는

포돗빛으로 부풀어졌다.

철썩, 처얼썩, 철썩, 처얼썩, 철썩,

제비 날아들듯 물결 사이사이로 춤을 추어.

바다 2

한 백년 진흙 속에
숨었다 나온 듯이,

게처럼 옆으로
기어가 보노니,

머언 푸른 하늘 아래로
가이 없는 모래밭.

바다 3

외로운 마음이
한종일 두고

바다를 불러—

바다 위로
밤이
걸어온다.

바다 4

후주근한 물결소리 등에 지고 홀로 돌아가노니
어데선지 그 누구 쓰러져 울음 우는 듯한 기척,

돌아서서 보니 먼 등대가 반짝반짝 깜박이고
갈매기 떼 끼루룩 끼루룩 비를 부르며 날아간다.

울음 우는 이는 등대도 아니고 갈매기도 아니고
어딘지 홀로 떨어진 이름 모를 서러움이 하나.

바다 5

바둑돌은
내 손아귀에 만져지는 것이
퍽은 좋은가 보아.

그러나 나는
푸른 바다 한복판에 던졌지.

바둑돌은
바다로 거꾸로 떨어지는 것이
퍽은 신기한가 보아.

당신도 인제는
나를 그만만 만지시고,
귀를 들어 팽개를 치십시오.

나라는 나도

바다로 거꾸로 떨어지는 것이,

픽은 시원해요.

바둑돌의 마음과

이 내 심사는

아아무도 모르지라요.

갈매기

돌아다보아야 언덕 하나 없다, 솔나무 하나 떠는 풀잎 하나 없다.

해는 하늘 한복판에 백금 도가니처럼 끓고, 똥그란 바다는 이제 팽이처럼 돌아간다.

갈매기야, 갈매기야, 너는 고양이 소리를 하는구나.

고양이가 이런 데 살 리야 있나, 너는 어데서 났니? 목이야 희기도 희다, 나래도 희다. 발톱이 깨끗하다, 뛰는 고기를 문다.

흰 물결이 치여들 때 푸른 물굽이 내려앉을 때,

갈매기야, 갈매기야, 아는 듯 모르는 듯 너는 생겨났지,

내사 검은 밤비가 섬돌 위에 울 때 호롱불 앞에 났다더라.

내사 어머니도 있다, 아버지도 있다, 그이들은 머리가 희시다.

나는 허리가 가는 청년이라, 내 홀로 사모한 이도 있다, 대추나무 꽃 피는 동네다 두고 왔단다.

갈매기야, 갈매기야, 너는 목으로 물결을 감는다, 발톱으로 민다.

물속을 는다. 솟는다. 떠돈다. 모로 난다.

너는 쌀을 아니 먹어도 사나? 내 손이사 짓부풀어졌다.

수평선 위에 구름이 이상하다, 돛폭에 바람이 이상하다.

팔뚝을 끼고 눈을 감았다, 바다의 외로움이 검은 넥타이처럼 만져
진다.

정지용 시집

III

해바라기 씨

해바라기 씨를 심자.
담모롱이 참새 눈 숨기고
해바라기 씨를 심자.

누나가 손으로 다지고 나면
바둑이가 앞발로 다지고
괭이가 꼬리로 다진다.

우리가 눈감고 한밤 자고 나면
이슬이 내려와 같이 자고 가고,

우리가 이웃에 간 동안에
햇빛이 입맞추고 가고,

해바라기는 첫 시악시인데
사흘이 지나도 부끄러워
고개를 아니 든다.

가만히 엿보러 왔다가
소리를 깩! 지르고 간 놈이—
오오, 사철나무 잎에 숨은
청개구리 고놈이다.

지는 해

우리 오빠 가신 곳은
해님 지는 서해 건너
멀리 멀리 가셨다네.
웬일인가 저 하늘이
핏빛보담 무섭구나!
난리 났나. 불이 났나.

띠

하늘 위에 사는 사람
머리에다 띠를 띠고,

이 땅 위에 사는 사람
허리에다 띠를 띠고,

땅속나라 사는 사람
발목에다 띠를 띠네.

산 너머 저쪽

산 너머 저쪽에는
누가 사나?

뻐꾸기 영 위에서
한나절 울음 운다.

산 너머 저쪽 에는
누가 사나?

철나무 치는 소리만
서로 맞어 쩌 르 렁!

산 너머 저쪽에는
누가 사나?

늘 오던 바늘장수도
이 봄 들며 아니 뵈네.

홍시

어저께도 홍시 하나.
오늘에도 홍시 하나.

까마귀야. 까마귀야.
우리 남게 왜 앉았나.

우리 오빠 오시걸랑.
맛 뵐라구 남겨 뒀다.

후락 딱 딱
훠이 훠이!

무서운 시계

오빠가 가시고 난 방안에
숯불이 박꽃처럼 새워간다.

산마루 돌아가는 차, 목이 쉬어
이밤사 말고 비가 오시려나?

망토 자락을 여미며 여미며
검은 유리만 내어다 보시겠지!

오빠가 가시고 나신 방안에
시계소리 서마 서마 무서워

삼월 삼짇날

중, 중, 때때중,
우리 애기 까까머리.

삼월삼짇날,
질나라비, 훨, 훨,
제비 새끼, 훨, 훨,

쑥 뜯어다가
개피떡 만들어.
호, 호, 잠들여 놓고
냥, 냥, 잘도 먹었다.

중, 중, 때때중,
우리 애기 상제로 사갑소.

딸레

딸레와 쬐그만 아주머니,
앵두나무 밑에서
우리는 늘 셋동무.

딸레는 잘못 하다
눈이 멀어 나갔네.

눈먼 딸레 찾으러 갔다 오니,
쬐그만 아주머니마저
누가 데려갔네.

방울 혼자 흔들다
나는 싫어 울었다.

산소

서낭산골 시오리 뒤로 두고
어린 누이 산소를 묻고 왔소.
해마다 봄바람 불어를 오면,
나들이 간 집새 찾아 가라고
남 먼저 피는 꽃을 심고 왔소.

종달새

삼동 내— 얼었다 나온 나를
종달새 지리 지리 지리리……

왜 저리 놀려 대누.

어머니 없이 자란 나를
종달새 지리 지리 지리리……

왜 저리 놀려 대누.

해바른 봄날 한종일 두고
모래톱에서 나 홀로 놀자.

병

부엉이 울던 밤
누나의 이야기—

파랑병을 깨치면
금시 파랑 바다.

빨강병을 깨치면
금시 빨강 바다.

뻐꾸기 울던 날
누나 시집갔네—

파랑병을 깨트려
하늘 혼자 보고.

빨강병을 깨트려
하늘 혼자 보고.

할아버지

할아버지가
담뱃대를 물고
들에 나가시니,
궂은 날도
곱게 개이고,

할아버지가
도롱이를 입고
들에 나가시니,
가문 날도
비가 오시네.

말

말아, 다락 같은 말아,
너는 점잔도 하다만은
너는 왜 그리 슬퍼 뵈니?
말아, 사람 편인 말아,
검정 콩 푸렁 콩을 주마.

이 말은 누가 난 줄도 모르고
밤이면 먼데 달을 보며 잔다.

산에서 온 새

새삼나무 싹이 튼 담 위에
산에서 온 새가 울음 운다.

산엣 새는 파랑치마 입고.
산엣 새는 빨강모자 쓰고.

눈에 아름아름 보고 지고.
발 벗고 간 누이 보고 지고.

따순 봄날 이른 아침부터
산에서 온 새가 울음 운다.

바람

바람.

바람.

바람.

너는 내 귀가 좋으냐?

너는 내 코가 좋으냐?

너는 내 손이 좋으냐?

내사 온통 빨개졌네.

내사 아므치도 않다.

호 호 추워라 구보로!

별똥

별똥 떨어진 곳,

마음해 두었다

다음날 가보려,

벼르다 벼르다

인젠 다 자랐소.

기 차

할머니
무엇이 그리 슬퍼 우십나?
울며 울며
녹아도로 간다.

해진 왜포 수건에
눈물이 함촉,
영! 눈에 어른거려
기대도 기대도
내 잠 못 들겠소.

내도 이가 아파서
고향 찾아가오.

배추꽃 노란 사월 바람을
기차는 간다고
악 물며 악물며 달린다.

고향

고향에 고향에 돌아와도
그리던 고향은 아니러뇨.

산꿩이 알을 품고
뻐꾸기 제철에 울건만,

마음은 제 고향 지니지 않고
머언 항구로 떠도는 구름.

오늘도 메 끝에 홀로 오르니
흰 점 꽃이 인정스레 웃고,

어린 시절에 불던 풀피리 소리 아니 나고
메마른 입술에 쓰디쓰다.

고향에 고향에 돌아와도
그리던 하늘만이 높푸르구나.

산엣 색시 들녘 사내

산엣 새는 산으로,
들녘 새는 들로.
산엣 색시 잡으러
산에 가세.

작은 재를 넘어 서서,
큰 봉엘 올라서서,

"호-이"
"호-이"

산엣 색시 날래기가
표범 같다.

치달려 달아나는
산엣 색시,
활을 쏘아 잡었읍나?

아아니다,
들녘 사내 잡은 손은
차마 못 놓더라.

산엣 색시,
들녘 쌀을 먹였더니
산엣 말을 잊었읍데.

들녘 마당에
밤이 들어,

활 활 타오르는 화투불 너머로

넘어다보면—

들녘 사내 선웃음 소리,

산엣 색시

얼굴 와락 붉었더라.

내 맘에 맞는 이

당신은 내 맘에 꼭 맞는 이.

잘난 남보다 조그만치만

어리둥절 어리석은 척

옛사람처럼 사람 좋게 웃어 좀 보시오.

이리 좀 돌고 저리 좀 돌아 보시오.

코 쥐고 뺑뺑이 치다 절 한 번만 합쇼.

호. 호. 호. 호. 내 맘에 꼭 맞는 이.

큰말 타신 당신이

쌍무지개 홍예문 틀어세운 벌로

내달리시면

나는 산날맹이 잔디밭에 앉아

기(口슈)를 부르지요.

"앞으로-가. 요."

"뒤로-가. 요."

키는 후리후리. 어깨는 산고개 같아요.

호. 호. 호. 호. 내 맘에 맞는 이.

무어래요

한길로만 오시다

한 고개 넘어 우리 집.

앞문으로 오시지는 말고

뒷동산 사잇길로 오십쇼.

늦은 봄날

복사꽃 연분홍 이슬비가 내리시거든

뒷동산 사잇길로 오십쇼.

바람 피해 오시는 이처럼 들리시면

누가 무어래요?

숨기 내기

날 눈 감기고 숨으십쇼.
잣나무 알암나무 안고 돌으시면
나는 샅샅이 찾아보지요.

숨기 내기 해종일 하면은
나는 서러워진답니다.

서러워지기 전에
파랑새 사냥을 가지요.

떠나온 지 오랜 시골 다시 찾아
파랑새 사냥을 가지요.

비둘기

저 어느 새떼가 저렇게 날아오나?

저 어느 새떼가 저렇게 날아오나?

사월달 햇살이

물 농오리 치듯 하네.

하늘바라기 하늘만 쳐다보다가

하마 자칫 잊을 뻔 했던

사랑, 사랑이

비둘기 타고 오네요.

비둘기 타고 오네요.

정지용 시집

IV

불사조

비애! 너는 모양할 수도 없도다.

너는 나의 가장 안에서 살았도다.

너는 박힌 화살, 날지 않는 새,

나는 너의 슬픈 울음과 아픈 몸짓을 지니노라.

너를 돌려보낼 아무 이웃도 찾지 못하였노라.

은밀히 이르노니— '행복'이 너를 아주 싫어하더라.

너는 짐짓 나의 심장을 차지하였더뇨?

비애! 오오 나의 신부! 너를 위하여 나의 창과 웃음을 닫았노라.

　이제 나의 청춘이 다한 어느 날 너는 죽었도다.

　그러나 너를 묻은 아무 석문(石門)도 보지 못하였노라.

스스로 불탄 자리에서 나래를 펴는

오오 비애! 너의 불사조 나의 눈물이여!

나무

얼굴이 바로 푸른 하늘을 우러렀기에
발이 항시 검은 흙을 향하기 욕되지 않도다.

곡식알이 거꾸로 떨어져도 싹은 반듯이 위로!
어느 모양으로 심기어졌더뇨? 이상스런 나무 나의 몸이여!

오오 알맞은 위치! 좋은 위아래!
아담의 슬픈 유산도 그대로 받았노라.

나의 적은 연륜으로 이스라엘의 이천년을 혜였노라.
나의 존재는 우주의 한낱 초조한 오점이었도다.

목마른 사슴이 샘을 찾아 입을 잠그듯이
이제 그리스도의 못 박히신 발의 성혈에 이마를 적시며—

오오! 신약의 태양을 한 아름 안다.

은혜

회한도 또한
거룩한 은혜.

깁실인 듯 가느른 봄볕이
골에 굳은 얼음을 쪼개고,

바늘같이 쓰라림에
솟아 동그는 눈물!

귀밑에 아른거리는
요염한 지옥 불을 *끄*다.

간곡한 한숨이 뉘게로 사무치느뇨?
질식한 영혼에 다시 사랑이 이슬 내리도다.

회한에 나의 해골을 담그고저.
아아 아프고저!

별

누워서 보는 별 하나는
진정 멀—고나.

아스름 닫히려는 눈초리와
금실로 이은 듯 가깝기도 하고,

잠 살포시 깨인 한밤엔
창유리에 붙어서 엿보누나.

불현듯, 솟아나듯,
불리울 듯, 맞아들일 듯,

문득, 영혼 안에 외로운 불이
바람처럼 이는 회한에 피어오른다.

흰 자리옷 채로 일어나
가슴 위에 손을 여미다.

임종

나의 임종하는 밤은
귀뚜라미 하나도 울지 말라.

나중 죄를 들으신 신부(神父)는
거룩한 산파처럼 나의 영혼을 가르시라.

성모취결례 미사 때 쓰고 남은 황촛불!

담 머리에 숙인 해바라기 꽃과 함께
다른 세상의 태양을 사모하여 돌으라.

영원한 나그네길 노자로 오시는
성주 예수의 쓰신 원광!
나의 영혼에 칠색의 무지개를 심으시라.

나의 평생이요 나중인 괴롬!

사랑의 백금 도가니에 불이 되라.

달고 달으신 성모의 이름 부르기에

나의 입술을 타게 하라.

갈릴리 바다

나의 가슴은

조그만 '갈릴리 바다'.

때 없이 설레는 파도는

미(美)한 풍경을 이룰 수 없도다.

예전에 문제(門弟)들은

잠자시는 주(主)를 깨웠도다.

주를 다만 깨움으로

그들의 신덕은 복되도다.

돛폭은 다시 펴고

키는 방향을 찾았도다.

오늘도 나의 조그만 '갈릴리'에서

주는 짐짓 잠자신 줄을—.

바람과 바다가 잠잠한 후에야

나의 탄식은 깨달았도다.

그의 반

내 무엇이라 이름하리 그를?

나의 영혼 안의 고운 불,

공손한 이마에 비추는 달,

나의 눈보다 값진 이,

바다에서 솟아올라 나래 떠는 금성,

쪽빛 하늘에 흰 꽃을 달은 고산식물,

나의 가지에 머물지 않고

나의 나라에서도 멀다.

홀로 어여삐 스스로 한가로워― 항상 머언 이,

나는 사랑을 모르노라 오로지 수그릴 뿐.

때 없이 가슴에 두 손이 여미어지며

굽이 굽이 돌아나간 시름의 황혼길 위―

나― 바다 이편에 남긴

그의 반임을 고이 지니고 걷노라.

다른 하늘

그의 모습이 눈에 보이지 않았으나
그의 안에서 나의 호흡이 절로 달도다.

물과 성신으로 다시 낳은 이후
나의 날은 날로 새로운 태양이로세!

뭇 사람과 소란한 세대에서
그가 다만 내게 하신 일을 지니리라!

미리 가지지 않았던 세상이어니
이제 새삼 기다리지 않으련다.

영혼은 불과 사랑으로! 육신은 한낱 괴로움.
보이는 하늘은 나의 무덤을 덮을 뿐.

그의 옷자락이 나의 오관에 사무치지 않았으나
그의 그늘로 나의 다른 하늘을 삼으리라.

또 하나 다른 태양

온 고을이 받들 만한
장미 한 가지가 솟아난다 하기로
그래도 나는 고와 아니하련다.

나는 나의 나이와 별과 바람에도 피로웁다.

이제 태양을 금시 잃어버린다 하기로
그래도 그리 놀라울 리 없다.

실상 나는 또 하나 다른 태양으로 살았다.

사랑을 위하여 입맛도 잃는다.

외로운 사슴처럼 벙어리 되어 산길에 설지라도─

오오, 나의 행복은 나의 성모 마리아!

정지용 시집

V

밤

　우리 서재에는 좀 고전스런 양장 책이 있을만치보다는 더 많이 있다고— 그렇게 여기시기를.

　그리고 키를 꼭꼭 맞춰 줄을 지어 엄숙하게 들어 끼어 있어 누구든지 꺼내어 보기에 조심성스런 손을 몇 번씩 들여다보도록 서재의 품위를 우리는 유지합니다. 값진 도기는 꼭 음식을 담아야 하나요? 마찬가지로 귀한 책은 몸에 병을 지니듯이 암기하고 있어야 할 이유도 없습니다. 성서와 함께 멀리 떼어놓고 생각만 하여도 좋고 엷은 황혼이 차차 짙어갈 제 서적의 밀집부대 앞에 등을 향하고 고요히 앉았기만 함도 교양의 심각한 표정이 됩니다. 나는 나대로 좋은 생각을 마주 대할 때 페이지 속에 문자는 문자끼리 좋은 이야기를 이어 나가게 합니다. 숨은 별빛이 얽히고설키듯이 빛나는 문자끼리의 이야기…… 이 귀중한 인간의 유산을 금자(金字)로 표장하여야 합니다.

　레오 톨스토이가 (그 사람 말을 잡아 피를 마신 사람!) 주름살 잡힌 인생관을 페이지 속에서 설교하거든 그러한 책은 잡초를 뽑아내듯 합니다.

　책이 뽑혀 나온 빈 곳 그러한 곳은 그렇게 적막한 공동(空洞)이 아닙니다. 가여운 계절의 다변자 귀뚜라미 한 마리가 밤샐 자리로 주어

도 좋습니다.

우리의 교양에도 가끔 이러한 문자가 뽑혀 나간 공동 안의 빈 하늘이 열리어야 합니다.

어느 겨를에 밤이 함폭 들어와 차지하고 있습니다. '밤이 온다'— 이러한 우리가 거리에서 쓰는 말로 이를지면 밤은 반드시 딴 곳에서 오는 손님이외다. 겸허한 그는 우리의 앉은 자리를 조금도 다치지 않고 소란치 않고 거룩한 신부의 옷자락 소리 없는 걸음으로 옵니다. 그러나 큰 독에 물과 같이 충실히 차고 넘칩니다. 그러나 어쩐지 적막한 손님이외다. 이야말로 거대한 문자가 뽑혀 나간 공동에 임하는 상장(喪章)이외다.

나의 걸음을 따르는 그림자를 볼 때 나의 비극을 생각합니다. 가늘고 긴 희랍적 슬픈 모가지에 팔굽이를 감어 봅니다. 밤은 지구를 따르는 비극이외다. 이 청정하고 무한한 밤의 모가지는 어드메쯤 되는지 아무도 아니 본 이가 없습니다.

비극은 반드시 울어야 하지 않고 사연하거나 흐느껴야 하는 것이 아닙니다. 실로 비극은 묵(默)합니다.

그러므로 밤은 울기 전의 울음의 향수요 움직이기 전의 몸짓의 삼림이요 입술을 열기 전 말의 풍부한 곳집이외다.

나는 나의 서재에서 이 묵극(默劇)을 감격하기에 조금도 괴롭지 않습니다. 검은 잎새 밑에 오롯이 눌리우기만 하면 그만이므로. 나의 영혼의 윤곽이 올빼미 눈자위처럼 똥그래질 때입니다. 나무 끝 보금자리에 안긴 독수리의 흰 알도 무한한 명일을 향하여 신비로운 생명을 옴치며 들리며 합니다.

설령 반가운 그대의 붉은 손이 이 서재에 조화로운 고풍스런 램프불을 보름달만 하게 안고 골방에서 옮겨 올 때에도 밤은 그대 불의의 틈입자에게 조금도 황당하지 않습니다. 남과 사귈성이 찬란한 밤의 성격은 순간에 화원과 같은 얼굴을 바로 돌립니다.

램프

램프에 불을 밝혀 오시오 어쩐지 램프의 불을 보고 싶은 밤이외다.

하이얀 갓이 연잎처럼 아래로 수그러지고 닫힐 새— 끼워 세운 등피하며 가지가지 만듦새가 모다 지금은 고풍스럽게 된 램프는 걸려 있는 이보다 앉은 모양이 좋습니다.

램프는 두 손으로 받쳐 안고 오는 양이 아담합니다. 그대 얼굴을 농담이 아주 강한 옮겨오는 회화로 감상할 수 있음이외다.— 딴 말씀이오나 그대와 같은 미(美)한 성(性)의 얼굴에 순수한 회화를 재현함도 그리스도교적 예술의 자유이외다.

그 흉측하기가 송충이 같은 석유를 달어올려 종이빛보다도 고운 불이 피는 양이 누에가 푸른 뽕을 먹어 고운 비단을 낳음과 같은 좋은 교훈이외다.

흔히 먼 산마루를 도는 밤기적이 목이 쉴 때 램프불은 작은 무리를 둘러쓰기도 합니다. 가련한 코스모스 위에 다음날 찬비가 뿌리리라고 합니다.

마을에서 늦게 돌아올 때 램프는 수고롭지 아니한 고요한 정열과 같이 자리를 옮기지 않고 있습데다.

마을을 찾아 나가는 까닭은 막연한 향수에 끌려 나감이나 돌아올 때는 가벼운 탄식을 지고 오는 것이 나의 일지이외다. 그러나 램프는 역시 누구 얼굴에 향한 정열이 아닌 것을 보았습니다.

다만 흰 종이 한 겹으로 이 큰 밤을 막고 있는 나의 보금자리에 램프는 매우 자신 있는 얼굴이옵데다.

전등은 불의 조화이외다. 적어도 등불의 원시적 정열을 잊어버린 가설(架設)이외다. 그는 위로 치오르는 불의 혀 모양이 없습니다.

그야 이 심야에 태양과 같이 밝은 기공(技工)이 이제로 나오겠지요. 그러나 삼림에서 찍어온 듯 싱싱한 불꽃이 아니면 나의 성정은 그다지 반가울 리 없습니다.

성정이란 반드시 실용에만 기울어지는 것이 아닌 연고외다.

그러므로 예전에 아시시오 성 프란시스코는 위로 오르는 종달새나 아래로 흐르는 물까지라도 자매로 불러 사랑하였으나 그 중에도 불의 자매를 더욱 사랑하였습니다. 그의 낡은 망토 자락에 옮겨 붙는 불꽃을 그는 사양치 않았습니다. 비상히 사랑하는 사랑의 표상인 불에게 흰 벼조각을 아끼기가 너무도 인색하다고 하였습니다.

이것은 성인의 행적이라기보다도 그리스도교적 Poesie의 출발이외다.

램프 그늘에서는 계절의 소란을 듣기가 좋습니다. 먼 우뢰와 같이

부서지는 바다며 별같이 소란한 귀뚜라미 울음이며 나무와 잎새가 떠는 계절의 전차(戰車)가 달려옵니다.

창을 사납게 치는가 하면 적이 부르는 소리가 있습니다. 귀를 간조롱이 하여 이 괴이한 소리를 가려 들으럽니다.

역시 부르는 소리외다. 램프 불은 줄어지고 벽시계는 금시에 황당하게 중얼거립니다. 이상도 하게 나의 몸은 마른 잎새같이 가벼워집니다.

창을 넘어다보나 등불에 익은 눈은 어둠속을 분별키 어렵습니다.

그러나 역시 부르는 소리외다.

램프를 줄이고 내어다 보면 눈자위도 분별키 어려운 검은 손님이 서 있습니다.

"누구를 찾으십니까?"

만일 검은 망토를 두른 촉루가 서서 부르더라고 하면 그대는 이러한 불길한 이야기는 기피하시리다.

덧문을 굳이 닫으면서 나의 양식은 이렇게 해설하였습니다.

— 죽음을 보았다는 것은 한 착각이다 —

그러나 '죽음'이란 벌써부터 나의 청각 안에서 자라는 한 항구한 흑점이외다. 그리고 나의 반성의 정확한 위치에서 내려다 보면 램프 그늘에 차곡 접혀 있는 나의 육체가 목이 심히 말라 하며 기도라는 것이

반드시 정신적인 것보다도 어떤 때는 순수히 미각적인 수도 있어서 쓰디쓰고도 달디단 이상한 입맛을 다십니다.

"천주의 성모 마리아는 이제와 우리 죽을 때에 우리 죄인을 위하여 비소서 아멘."

World Classic Poem Writing Book **04**

필사의 힘

정지용처럼 【향수】 따라쓰기

초판 1쇄 인쇄 2016년 7월 28일
초판 2쇄 발행 2022년 3월 10일

원 작 정지용
펴 낸 이 장영재

펴 낸 곳 (주)미르북컴퍼니
전 화 02)3141-4421
팩 스 0505-333-4428
등 록 2012년 3월 16일(제313-2012-81호)
주 소 서울시 마포구 성미산로32길 12, 2층 (우 03983)
이 메 일 sanhonjinju@naver.com
카 페 cafe.naver.com/mirbookcompany